Shou Shanshi Ming Jia Jue Huo

寿山石
名家 / 绝活

林亨云
刻 熊

福建美术出版社 编

U0125169

海峡出版发行集团
THE STRAITS PUBLISHING & DISTRIBUTING GROUP | 福建美术出版社
FUJIAN FINE ARTS PUBLISHING HOUSE

作者简介

林亨云，男，1930年生于福建福州，自幼跟随其舅父陈发坦学习木雕，由塑造佛像进而从事木雕、牙雕、寿山石雕的创作研究，在木雕人物与动物方面有较深的造诣。20世纪60年代初开始倾心于寿山石雕的创作。

现为中国工艺美术大师、国家高级工艺美术师、中国寿山石雕刻大师。

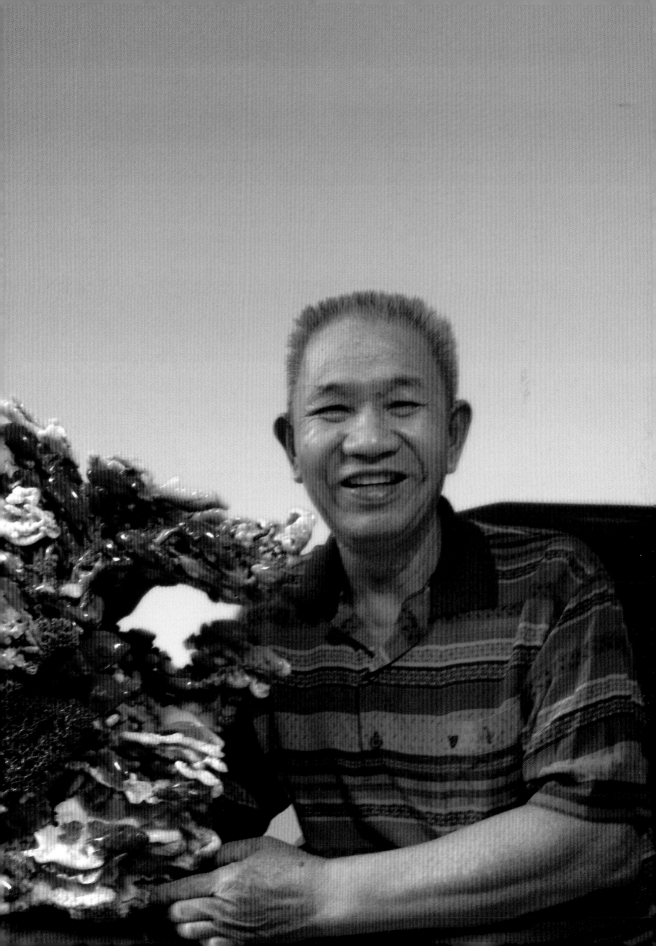

69

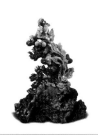

67

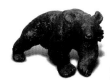

55

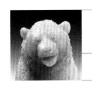

CONTENT

目录

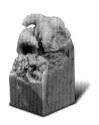

36

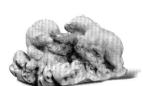

21

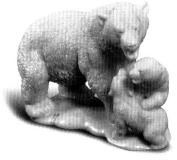

从开始到现在
——林亨云与他的作品

一切事物都有个本源，当你面对一个 85 岁高龄还在创作的艺术家时，你一定会想知道他的创作激情源自于哪里？当你看到他那些以"熊"为主题的作品时，你一定会疑惑，南方人怎么可以把"熊"雕刻得那么逼真、那么传神？

走近林亨云，仿佛走进了一个充满想象但又那么真实的艺术世界。

跟着时代的转型

林亨云从事寿山石雕刻完全是一场意外。

从小喜欢用泥巴、用面捏菩萨的他，10 多岁时开始正式拜师陈发坦学习木雕，后来机缘巧合进入福州雕刻总厂，更激发了他内心的潜能和无尽的创造力。

20 世纪 50 年代，他创作出了一件件符合时代特征的作品，广受群众的喜爱。比如作品《祖国在呼唤》，他用黄杨木雕刻了站在海滨岩石之上的一名女民兵，背着枪，双手举着挂满传单的风筝，风筝跃跃欲飞，女兵英姿飒爽，整个作品时代特征鲜明，表达了人民群众对两岸早日统一的渴望。又如另一件牙雕作品《人定胜天》，雕刻一个背着农药喷雾器、右手执喷枪的农村女社员的劳动形象。

20 世纪 60 年代，正好碰上了"破四旧"，原来他擅长的人物雕刻几乎停止了，于是他开始雕熊。正当他在木雕这条道路上精益求精的时候，福州雕刻总厂开始分家，分为牙雕组、石雕组和木雕组，他服从安排，转向石雕。

石雕和木雕技艺相差甚远，但他凭着刻苦用心，把木雕的技法引入石雕，依旧以"熊"为主攻方向，创造出独具一格的雕刻刀法和艺术表现形式。

任何一种艺术都和时代息息相关，任何一位艺术大师，对时代都有独特的敏感度。

如果仔细去看林亨云的作品，就会发现他的熊，在早期和后期又有着不同。早期的熊比较瘦，后期的熊比较丰满。对此，他笑着说：人们的生活水平提高了，总喜欢看到富态的东西。所以，我的熊也就相应得长胖了，显得富态。

实际上的区别还不仅仅是这些，在动作形态、躯体比例、色泽等各个方面都有着差异，而这些正是与时代息息相关。

从林亨云的一件件作品上，我们可以看到一个又一个时代的影子。

源自兴趣的专注

林亨云雕刻的熊很有活力，各种形态、憨厚可掬，不一而足。特别是那毛茸茸的熊毛，在各个部位的深浅、纹理、走向、疏密都不相同，千变万化，真实到让人疑心这熊毛是粘上去的。

这种艺术成就源自于他的兴趣，更展现他在兴趣基础上一以贯之的专注。

南方并没有熊，如何把熊活灵活现地表现在作品上？

林亨云除了不断提高自己的技术水平之外，更想方设法增加自己的感性认识。有一年，他跟随福州雕刻代表团到北京办展，一有时间他就跑到动物园去看熊，一看就是大半天。有一次参加一个在日本的展览，他经过一个书报摊，看到封面上的那只熊很可爱，立刻就掏钱买下了。他更是福州动物园常客，他笑着说，时间久了，动物园都不收他的门票了。

精诚所至，金石为开。这种锲而不舍的专注让林亨云的艺术之路变得越来越宽敞，甚至也深入到他生活里的每一个细节——现年 85 岁的他听力有点下降，但是并不妨碍他与其他人的交流。对于别人的说话，他会认真地侧耳倾听。这，也是一种专注。

也正是由于这种专注，林亨云才能在艺术的创作上不断攀登一个又一个的高峰。他那件获得全国金奖的作品《海底世界》，正是他在夏威夷参观了热带生物之后，激发了灵感，以高山石为材料，采用了镂空雕的技法，利用石头本身的各种颜色，雕刻出的各种鱼类游弋于水中的神态，让人叹为观止。

但是，更让人惊讶的，是这个作品背后的小故事。

原来，在雕刻《海底世界》之前，林亨云曾指着原石，和他的同事们打赌："这件原石 65 公斤左右，等我雕刻完成之后，最后的作品应该不足 20 公斤。"同事们都不信，等作品完成后，一称，果然不到 20 公斤，大家都心服口服。

这种造诣，不仅仅只是手艺娴熟而已，更难得的是他对作品的把握已经到了毫厘之间——从原石到成品，每一个步骤都了然于心，古人说的"胸有成竹"，不正是如此吗？

常怀感恩的心态

林亨云的记性很好，但是他却记不得自己曾经获得了哪些荣誉。在半个多世纪的艺术生涯里，他多次应邀赴美国、新加坡等国进行学术交流，他的作品更是多次获得国家、省级奖励。

荣誉对他都是浮云。

然而，和他闲谈时，他会清楚地记得自己每一个作品的时代背景，也牢牢记得每一个曾经帮助过他的人——他几次提及1970年左右，他在厦门工艺美术学校当教师时教过的学生和当时的同事。

甚至70多年前，曾经教了他一个月的一个木雕师傅，他也能清楚地叫出他的名字。他常说，一个人要感恩，不仅对生活、对人，甚至对石头也是一样。

他常常担心自己糟蹋了石头："我的每一件作品，我都只能给8分，怎么可能会有十全十美的作品呢？每一件作品都有这样或那样的缺陷。"

所以，遇到一块难得的好石料，他会在心里反复揣摩怎么把石头变成一件艺术品。如果一块石头雕刻到一半发现杂质、杂色，甚至裂痕，他也会想方设法补救回来。

林亨云说，在我的心里，石头有时候比黄金还要珍贵。

他对学生的要求也很特别：一是身体好，二是技术好。这两点要求正是源于他对石头的感恩：身体不好，手没力气，怎么能刻得动石头？技术不好，一块好的石头不是被糟蹋了？

所以，林亨云经常会忘记他已85岁的年龄——也许，一个常怀着感恩之心的人，真的就会越来越年轻。

一、雕刻过程详解

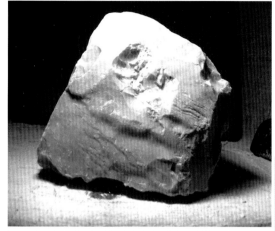

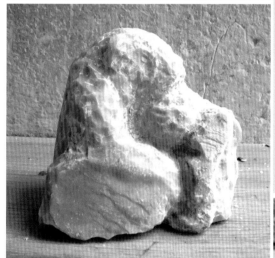

原石、相石

不是所有的人都能看到一块石头变成一件艺术品的过程。因为这过程可能既漫长又反复。

比如这块原石。在林亨云的雕刻之下，慢慢地，熊的姿态开始在石材上逐渐浮现。这一个"慢慢的"过程，可能是数个月，也有可能是数年。

一如林亨云雕刻的大多数熊，这件的材质亦是粗糙的焓红石，而正是这粗糙的材质给了他无限的创作空间，一件件结构精确、造型丰富的熊由此诞生。

打坯

　　大样初成。虽然一些细节还未完善，但是熊的身影已经活灵活现。

　　怀着一颗等待的心，宛若即将看见日出一样的美丽。

　　就如这只仿佛被时光凝固了的熊，是不是也在等待着鱼跃出海面？

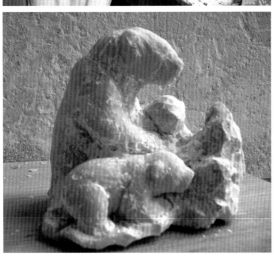

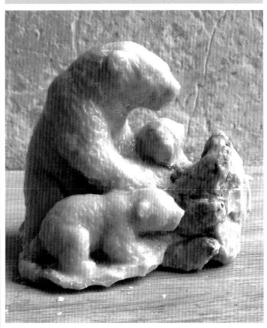

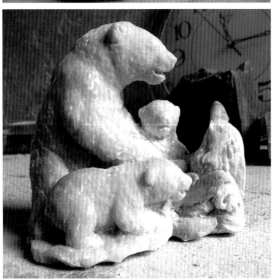

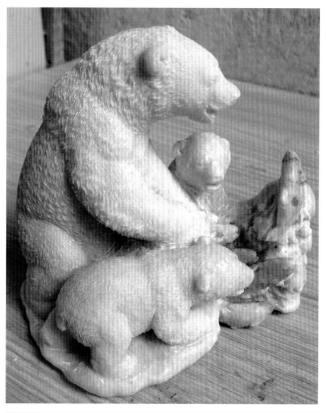

深入、修光

在不断地揣摩与丰富之中，越来越多的细节被放大，被形象。

安静地关注熊的姿势，或蹲、或坐、或趴……每一个动作都将力度与韵味结合得如此完美。

我们更应该关注熊的毛发，或明、或暗、或深、或浅、或浓、或密……一层接着一层的渲染之下，让艺术有了生命。

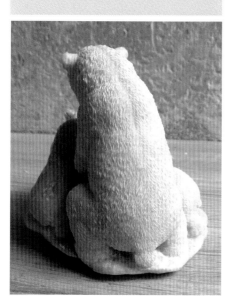

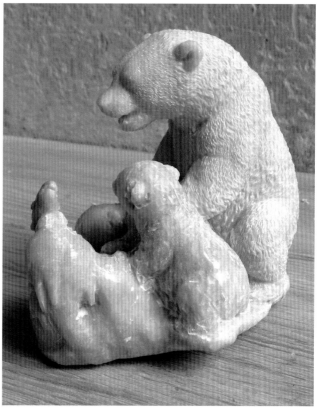

母子熊

焓红石　15×14.5×13cm

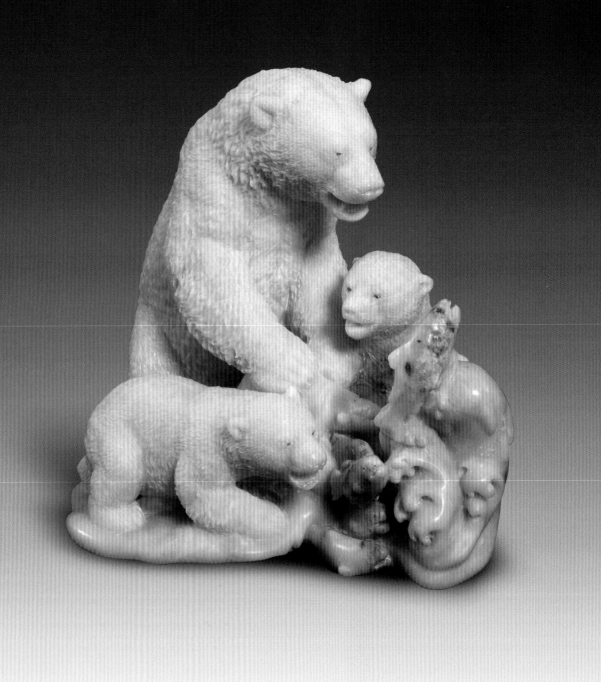

磨光、成品

　　大器已成，栩栩如生。那些灵动的表情被瞬间凝固，那些细腻的毛发那么逼真。

　　不管从哪一个侧面，或者局部，或者整体；不管从哪一个角度，或者远观，或者近看，洋溢在作品中各个细节处的和谐与温馨，展现了创作者几十年的艺术修养。

　　无论是初见，或是再见，都只有一而再、再而三的惊艳。

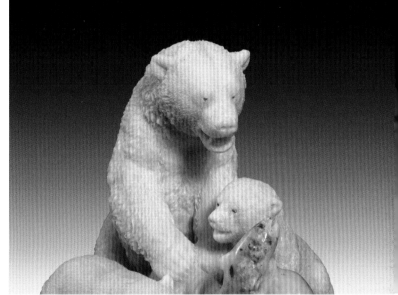

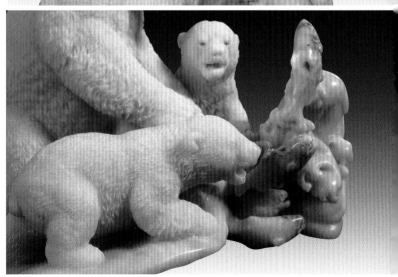

二、绝活精解

1. 熊的面部

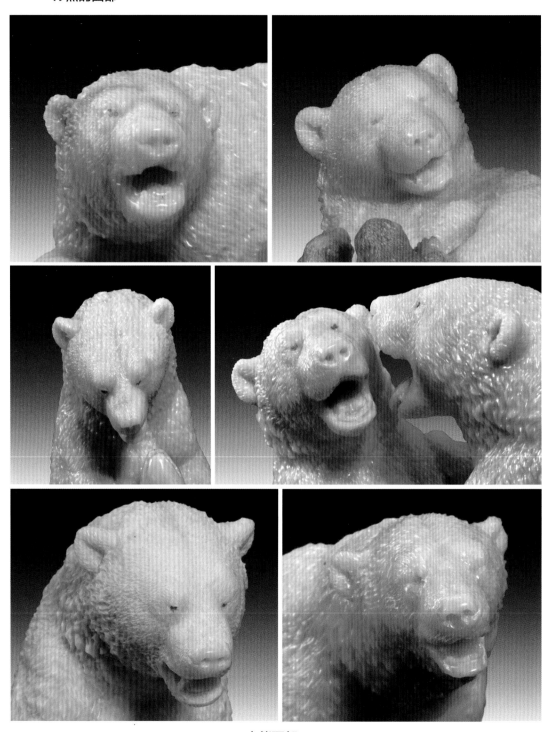

大熊面部

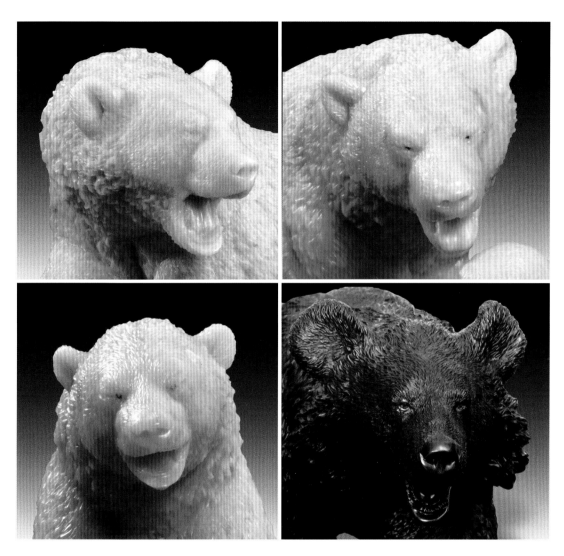

大熊面部

　　憨厚、稳重与强悍，林亨云在每一件熊的作品中，都对面部表情赋予了更多的内涵，让我们可以清楚地感受到熊的喜怒哀乐。

　　请注意大熊的眼、耳、口、鼻，甚至毛发、牙齿，还有眼神，有面对孩子的温柔，有面对鱼群的欢愉，也有面对敌人的凶猛。每一个细节都匠心独具，作品才能如此贴切与真实。

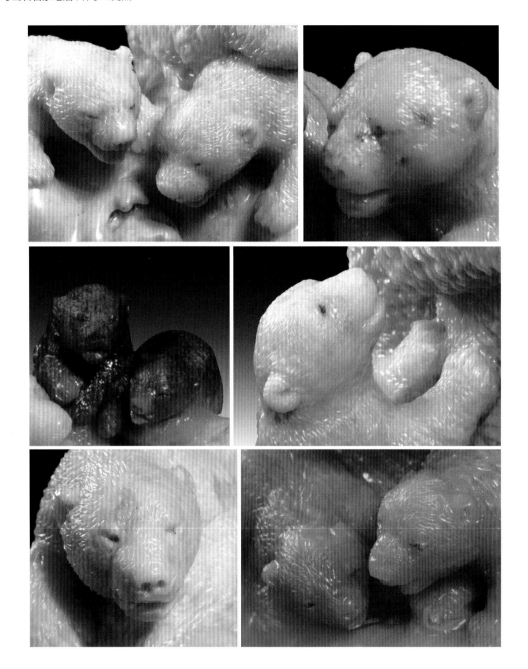

━━ 小熊面部 ━━

原来童稚也可以被石材刻画得如此深刻。比如小熊。

微张的嘴仿佛还在渴望着生命的乳汁，好奇的眼神好像隐藏着对这个世界的渴望，而可爱的肢体动作又透露出了内心的纯真……

生命在这一刻如此安静，又如此温馨。

2. 熊的毛

大熊背部的毛

大熊身体的毛

大熊腿部的毛

不仅每只熊的毛发不同，即使是同一只熊，身体每个部位的毛发也都不同。

或浓或淡、或密或疏，或光滑、或细腻……创作者的用心，让熊的毛发在石材上得到了最完美的诠释。

背部的毛发略密，身体的毛发略长，腿部的毛发略浓，足部的毛发略疏……让人不禁惊叹于作者的观察入微。

—— 大熊背部的毛 ——

—— 大熊足部的毛 ——

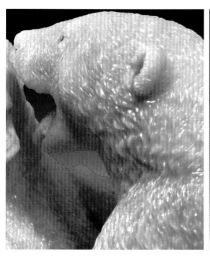
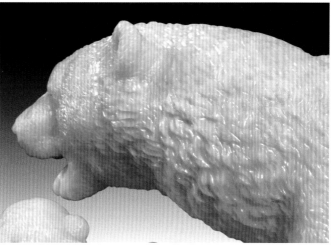

大熊颈部的毛

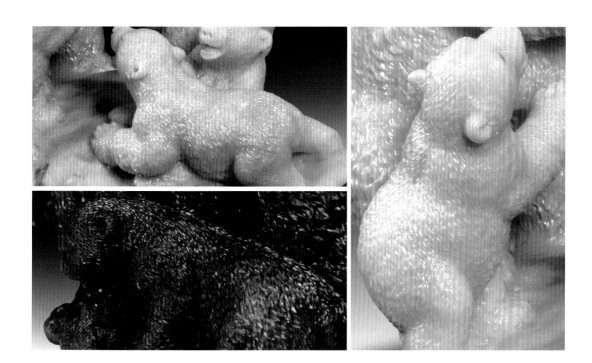

小熊身体的毛

颈部的毛和熊其他地方的毛又有着明显的不同，无论是疏密，或者光泽。
脖子的伸缩也会引起毛发在疏密、走向，乃至色泽深浅上的变化。
而小熊身体的毛发又是另外的一种形态，纤细、薄淡。

三、精品赏析

觅乐图

焓红石　　17×9×9cm

这是一幅温馨的画面。

两只大熊正在捕鱼，张开了大嘴，似乎能听到急切的呼喊声。必须要注意到鱼的色彩是如此艳丽，体态又是如此肥硕。

不容忽略的还有大熊脚边的两只正在戏水的小熊，在大熊的守护下，怡然自得。

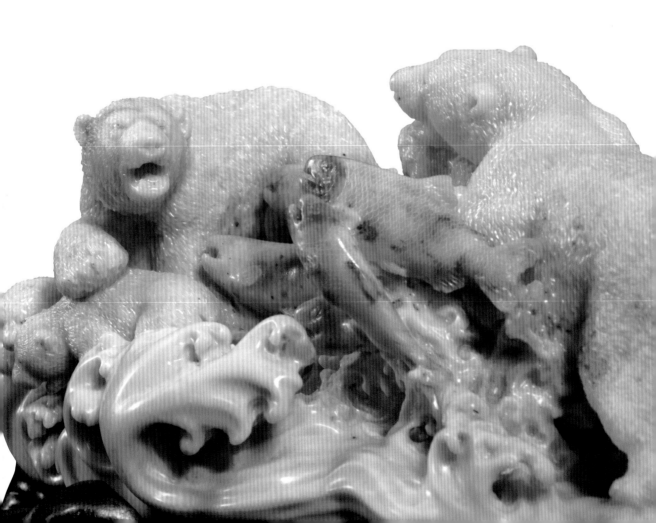

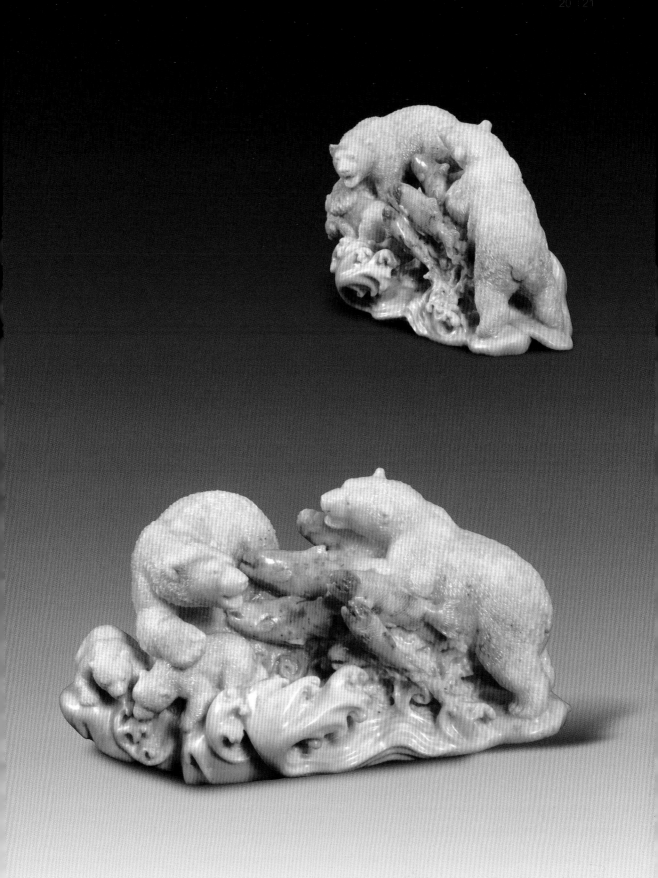

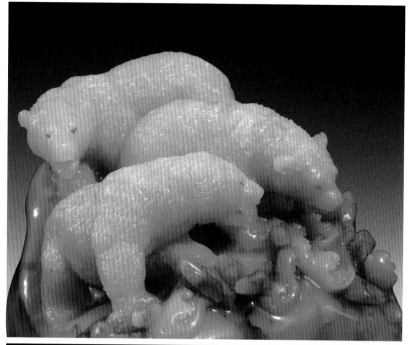

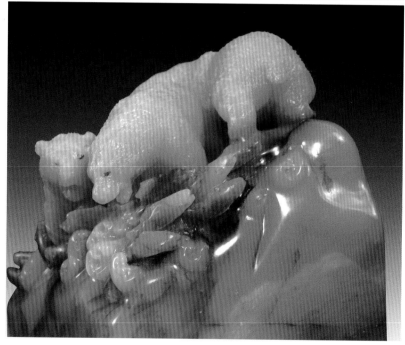

　　群体之间的协调在石雕上较难呈现。因为石料的形状和色泽对作品有较大的限制。

　　这三只北极熊却很巧妙，在极小的石料空间里闪转挪腾、遥相呼应。每一个细节都值得细细品味。

三雄

焓红石　6.5×6.5×8.8cm

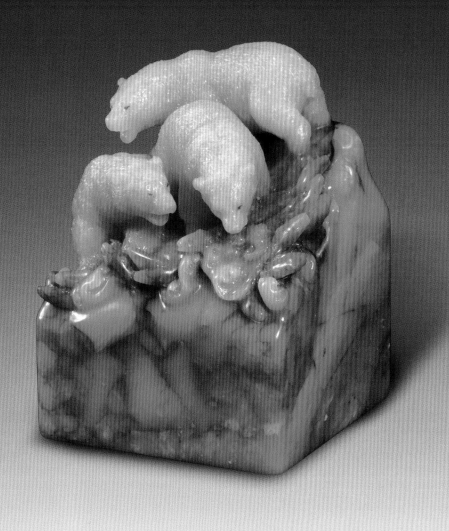

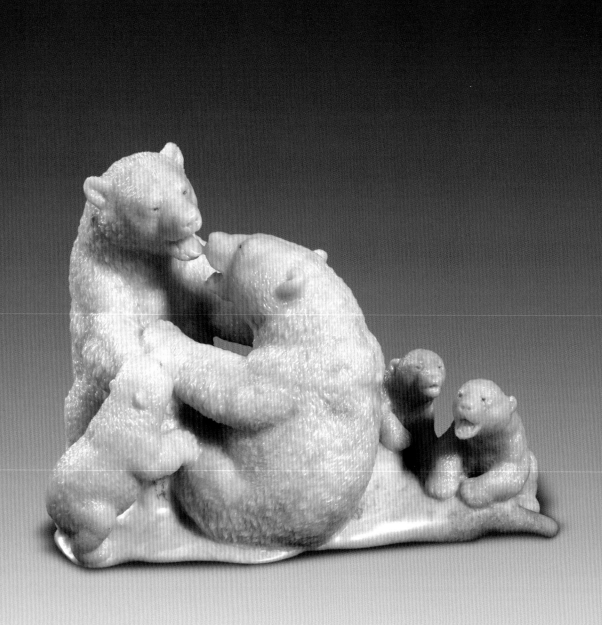

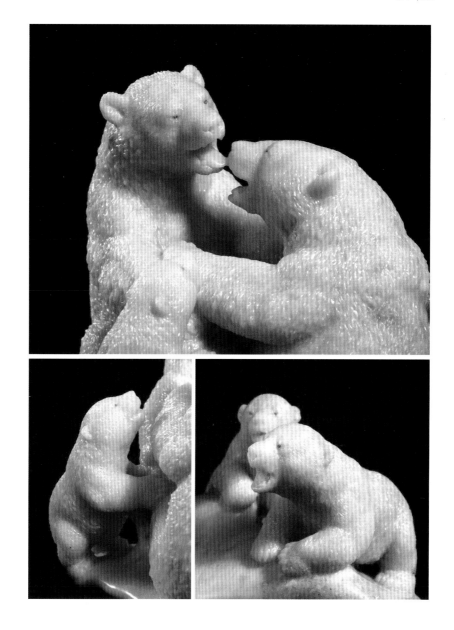

一家亲

焓红石　17×14×11.5cm

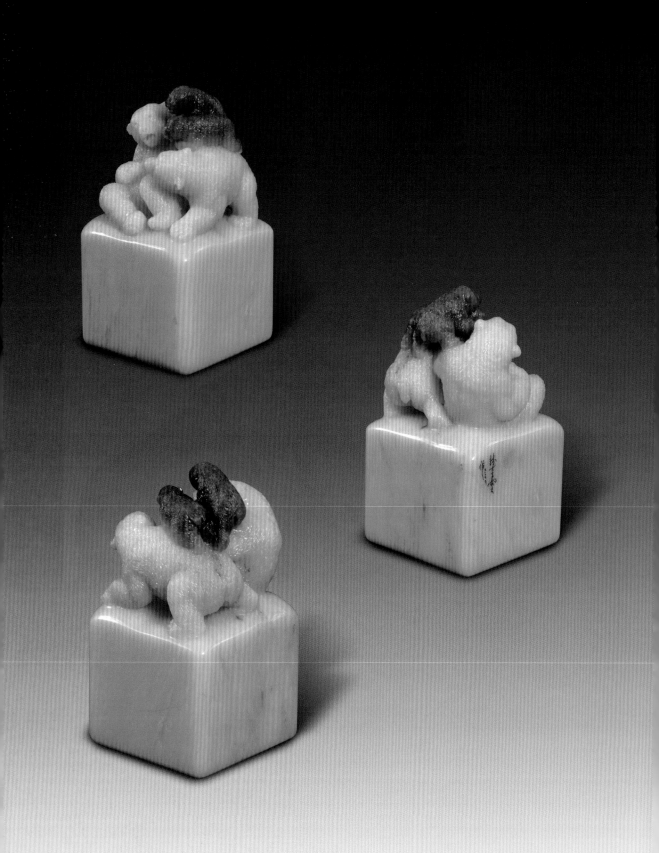

一家乐

焓红石 4.5 × 4.5 × 8cm

　　创作者的丰富经验与高超技巧，
把石料的巧色发挥到了极致。

　　在两只白熊的肩上雕刻了两只小
黑熊，让作品生动活泼而又动静分明。

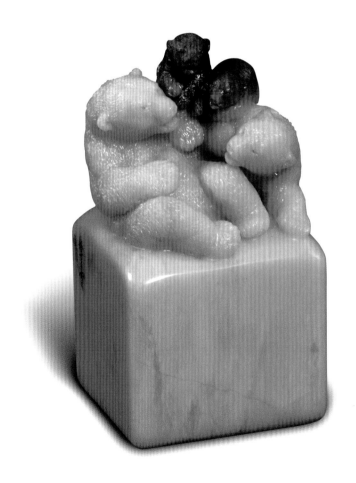

孩子的调皮、家长的怜爱，在这个作品里相映成趣。一个家庭其乐融融的温馨画面跃然石上。五只熊在一方小小的印章上收放自如，丝毫不显得拥挤。

可以欣赏的不仅是创意，还有艺术的技巧。除了神情、姿态，还有那逼真的毛发。

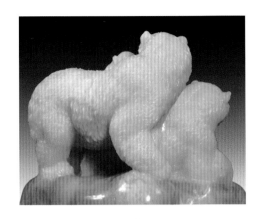

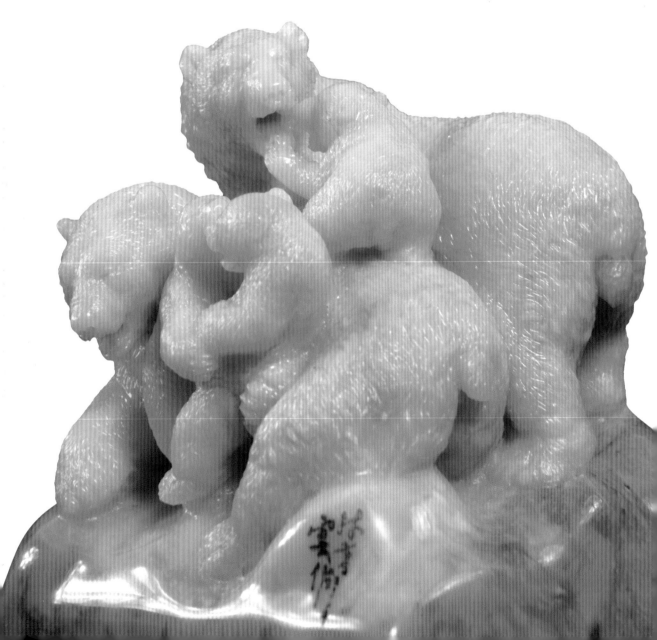

五福

烙红石　6.5×6.5×10cm

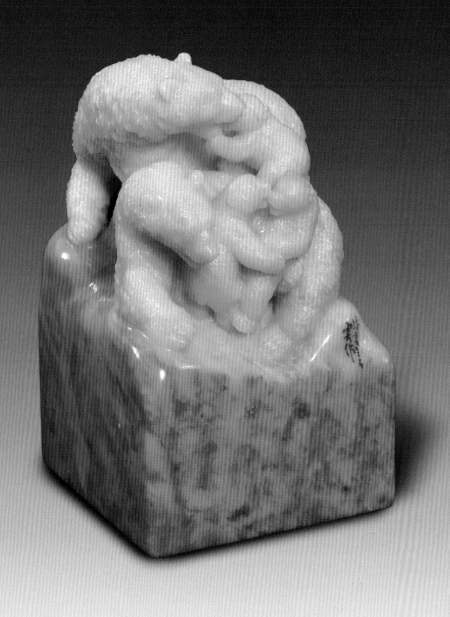

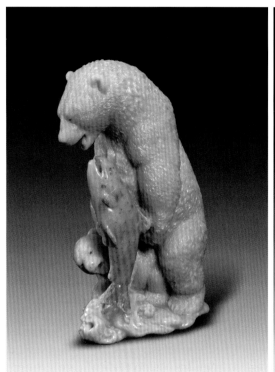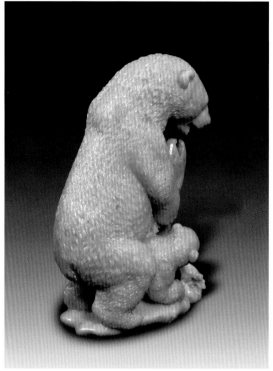

　　如果只看侧面，我们会错以为这是一件单只熊的作品。

　　但是，请注意在鱼尾的部位探出的那个小小的熊头。

　　那双好奇的小眼睛似乎还在眨啊眨，仿佛在询问什么。

　　不需要更多的语言，画面由此生动。

渔乐

焓红石　10×14.5×6cm

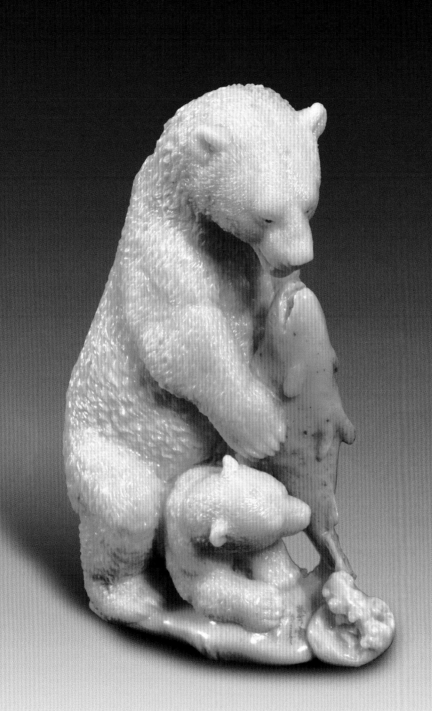

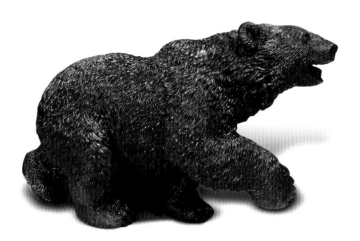

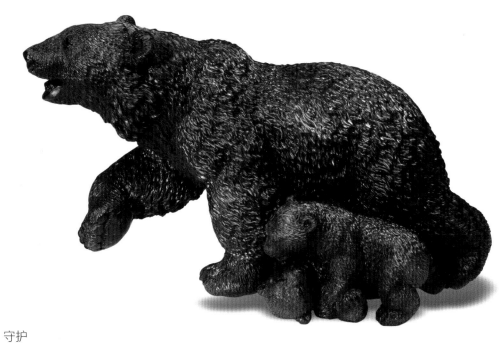

守护

楚石　16.5×10×9cm

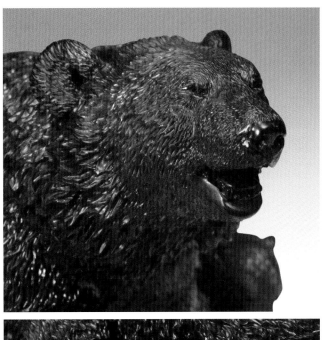

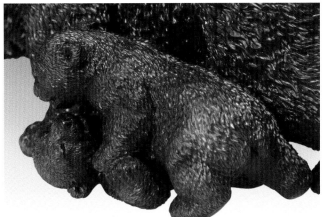

　　林亨云早期的作品多将熊掌完整地雕出，而晚年的作品则多将足部处理成站立在平板上的形态，免去熊掌的刻画。因此这件黑熊是难得的早期精彩之作。大熊的眼、耳、口、鼻，乃至唇齿都刻画得细致入微，威严与慈爱并存。

　　身旁的两只小熊在父亲的守护与包容下安心地嬉笑打闹，浓浓的亲情跃然石上。

　　当娴熟的刀工遇到石头的精美，刻画出来的便是一件值得赞叹与收藏的艺术品。

　　即使在细节，家庭的温馨也在涌动。看大熊，昂首屹立、相互守望；看小熊，欢快地摸爬滚打，你甚至会忘记原来这是块石头。

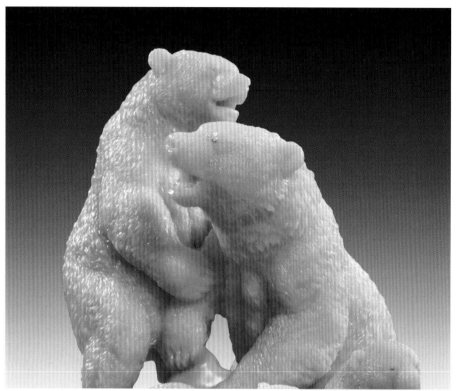

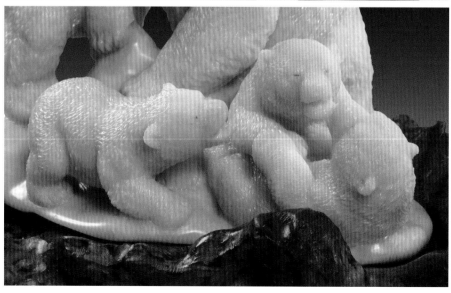

五福

焓红石　10×13×15cm

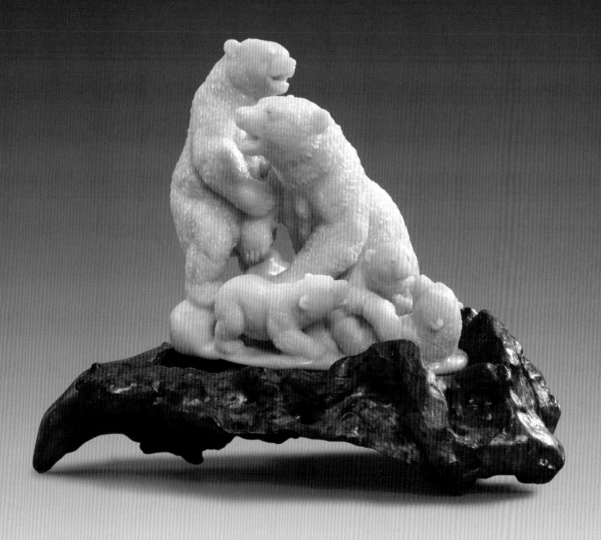

惊险

焓红石　9×9×16cm

 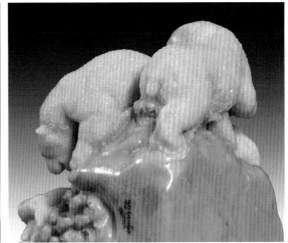

　　面对着一群鱼，仿佛还在商量着如何分工。

　　作品的生活气息如此浓厚，让我们差一点儿忽略了其中的艺术技巧：比如大熊健壮有力的肌肉，又比如三只不知天高地厚的可爱的小熊进入那一群仿佛还在活蹦乱跳的鱼中，险些掉入海里。

一种悠然自得在作品的纹理和色彩间缓慢流动。看到这样一件憨态可掬的熊作品，已经想不出更恰当的形容词。

你看它悠闲地侧卧着，还别着腿，怀里两只小熊正在撒娇。突然间，有点羡慕这样的生活、这样的心态。

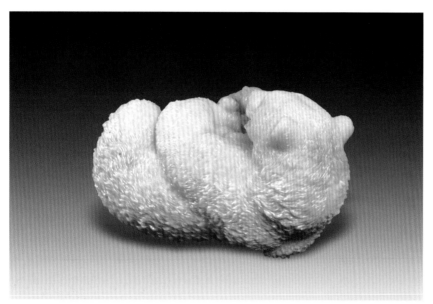

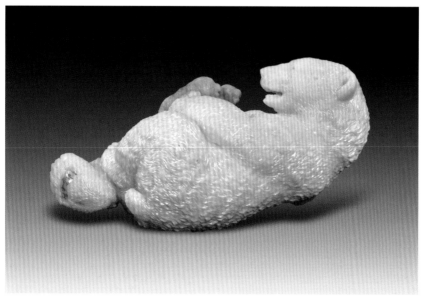

独享母爱

烙红石　11×5.6×6cm

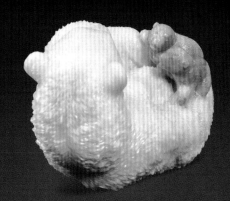

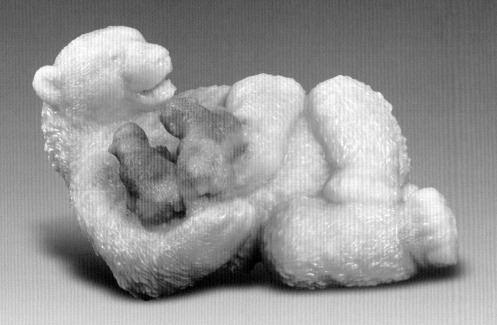

红景添霸

焓红石　7×7×13cm

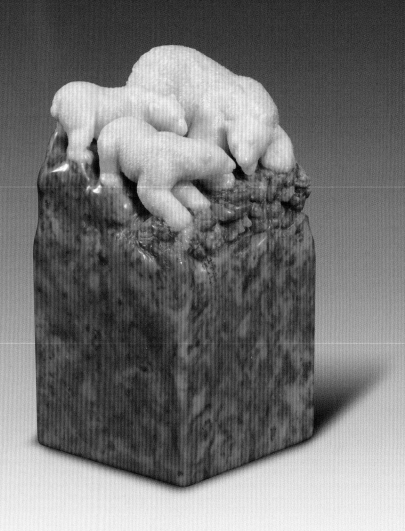

熊潜伏着。面对着脚下的鱼群，几只熊还在交换着意见。

虽然只是一方小小的石章，但三只熊之间的比例，还有方位的布局令人赞叹。协调之余，一点都不会让人感到空间的局促。

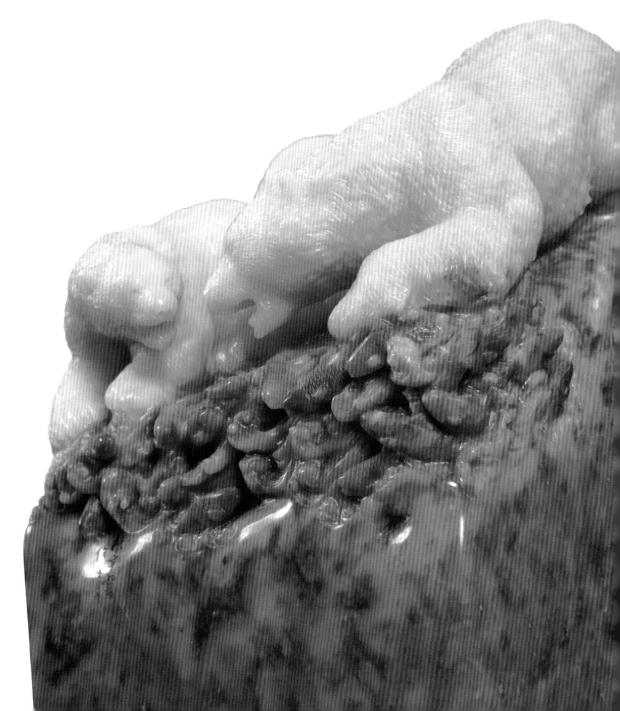

北极熊

焓红石　13×7.8×5cm

　　步履的矫健、毛发的浓厚、东张西望的神情……这是
一只独行的北极熊。

　　创作者敏锐地抓到了熊阔步向前的一个动作，并在石
材上予以定格。

　　四肢的肌肉紧张有力、动作舒展，一切都那么自然。
以至于你从任意一个角度随意欣赏，它都在阔步向前。

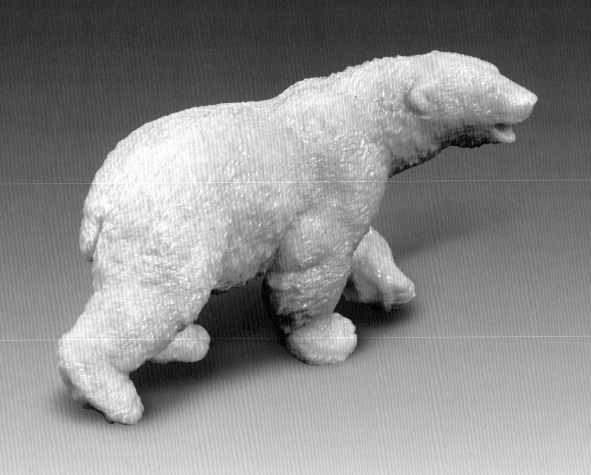

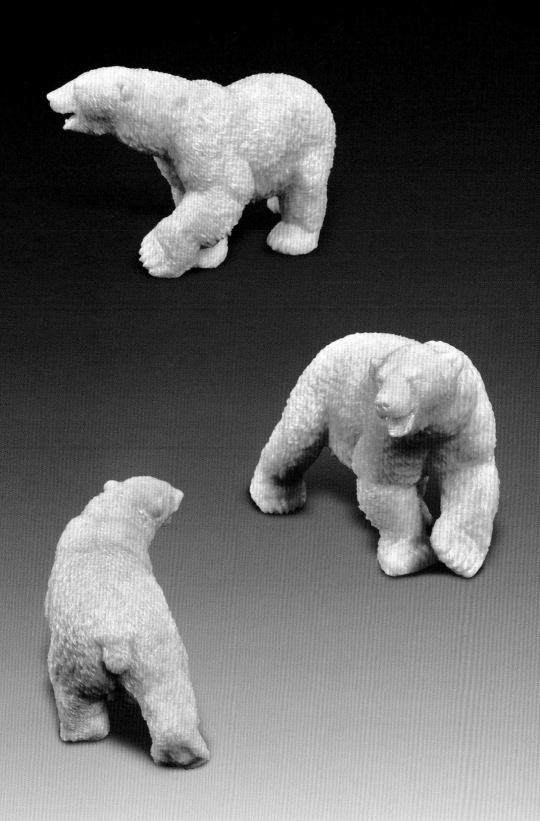

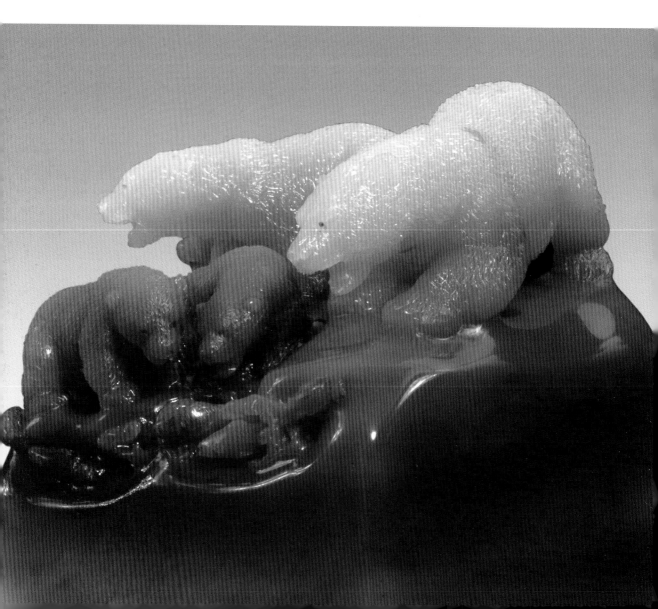

五福临门

荔枝石　5.1×5.1×7.5cm

　　色泽巧妙地处理与利用，是这件作品最大的特点之一。即使从远处来看，即使看不清楚，也会有一种赏心悦目的感觉。

　　而在近处把玩，每一只熊又形态各异。每一处仿佛都能有新发现与新惊喜。比如大熊的腿毛、小熊微张的嘴，又比如那条局促不安的鱼。

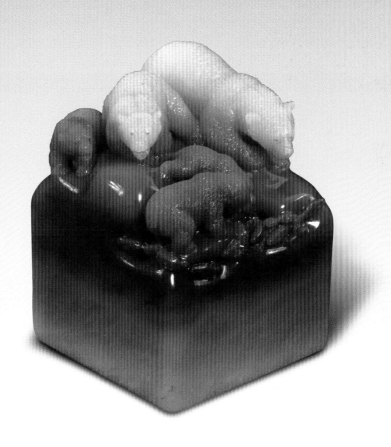

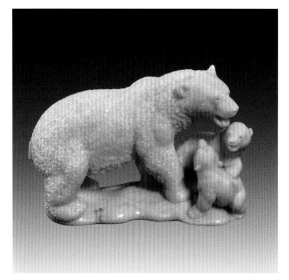

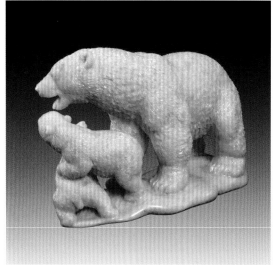

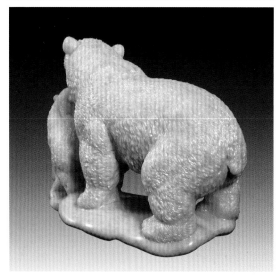

温馨的家庭经常会给创作者带来灵感，这件作品很巧妙地永恒了这一个瞬间。

除了那两只小熊的相互戏耍之外，大熊生动的表情成了这件作品的一个特点。充满着疼爱的眼神以及那仿佛因为在呵斥而微张的嘴，无一不是亲情的自然流露。

母子情深

焓红石　　15×11×8cm

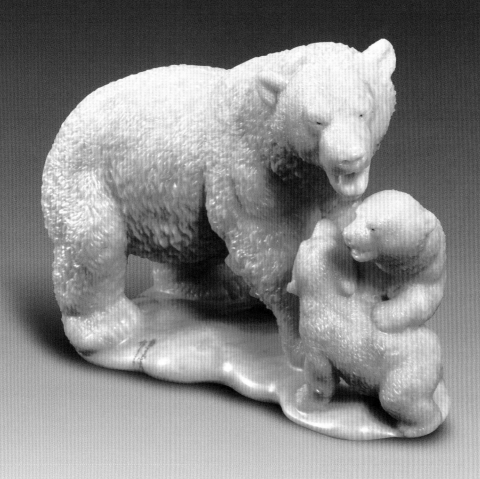

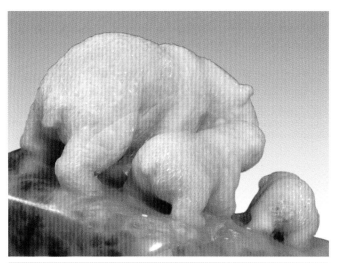

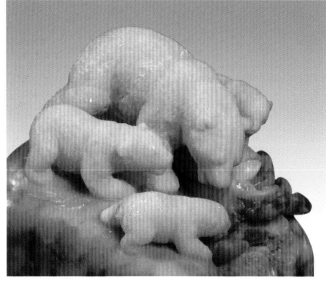

　　一只大熊带着三只小熊在捕鱼，仔细欣赏，似乎能看到大熊对小熊的爱护之心，仿佛在指导着小熊捕鱼的技巧。

　　因为色彩的不同而形成的层层叠叠的潮涌，让鱼群的丰富有了源泉。这些特点，让这件作品与创作者以往创作的熊捕鱼的作品有了明显不同。

事事如意

烚红石　6.6×6.6×9.6cm

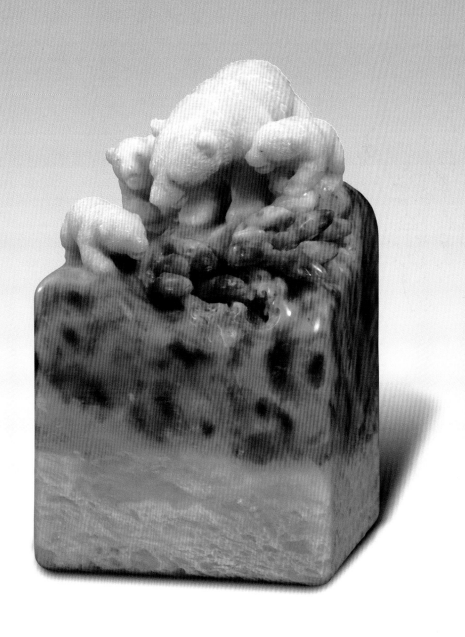

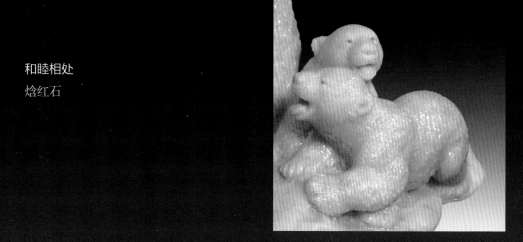

和睦相处

焰红石

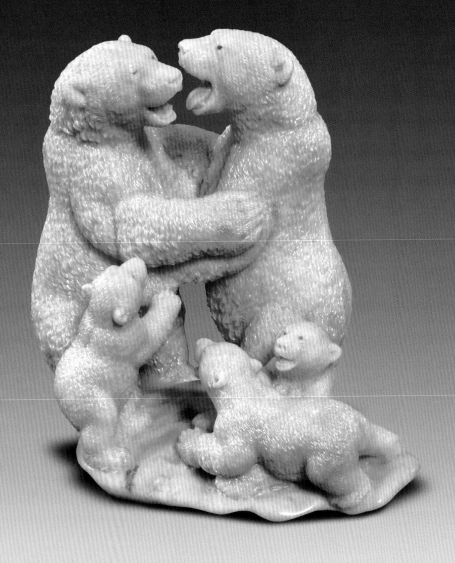

两只大熊在用熊的语言表达着它们之间的亲密。三只小熊在一旁饶有兴致地观看着，一只小熊甚至想去讨一个拥抱。

无论是大熊的嘴、牙、舌，还是熊掌，或者是小熊的腿、眼神与表情，甚至是它们身上每一个部位的毛发，创作者用心地捕捉每一个细节，并且仔细呈现。

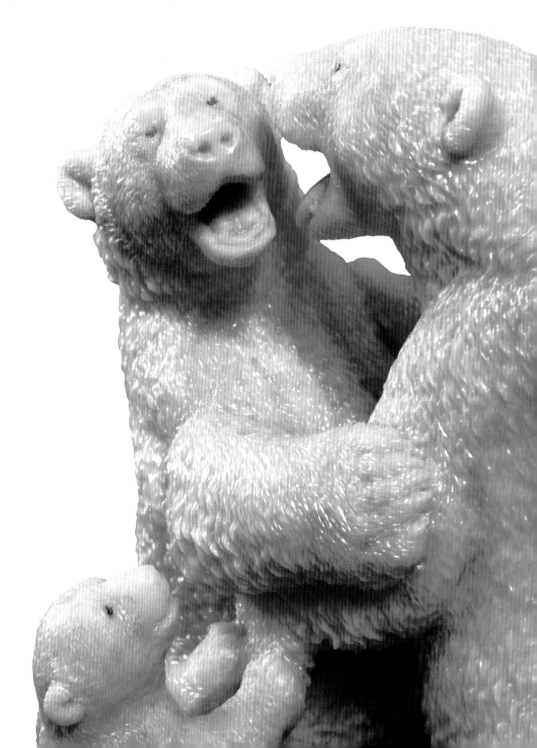

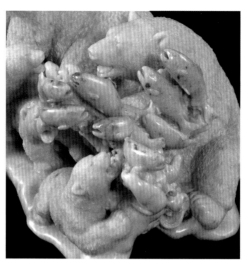

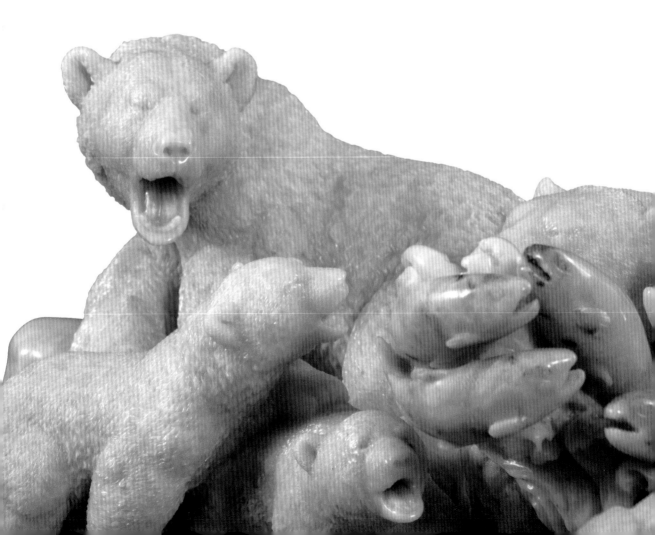

寒冬霸主

焓红石

　　熊与鱼如此协调地出现在作品的同一个平面里，熊的急不可耐，鱼群的慌张躲避，表情生动活泼，动作自然逼真。

　　略带夸张，但又理所当然。因为，所有的艺术都必须带一点想象。

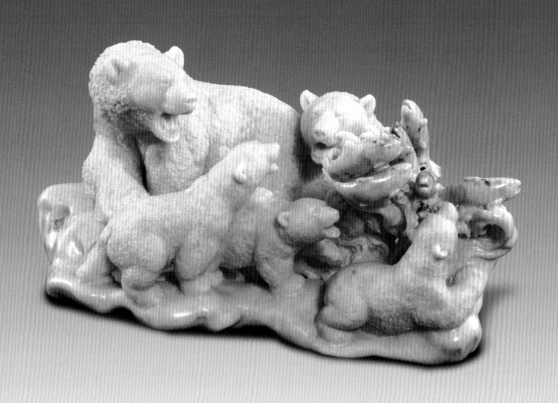

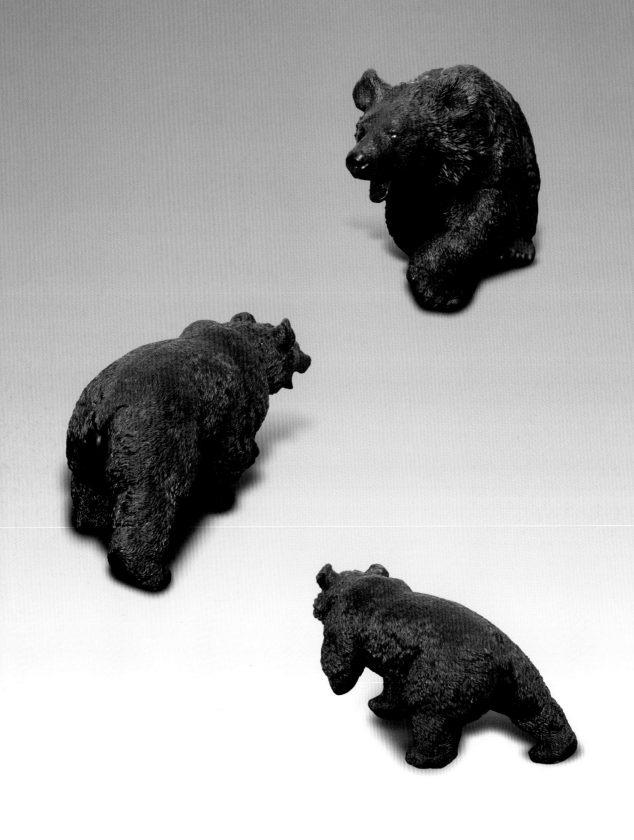

独霸王

楚石　38×18×15cm

　　这是一只正在奔跑的黑熊。创作者高超的技
艺，值得我们对这件作品一看再看。

　　黑熊坚定的眼神、强健的四肢，让它奔向远方、
奔向未来的脚步更加坚实。而那因为奔跑而迎风
舒展的毛发，仿佛和它的吼叫互相唱和。

　　那是对未来、对幸福的呼唤。

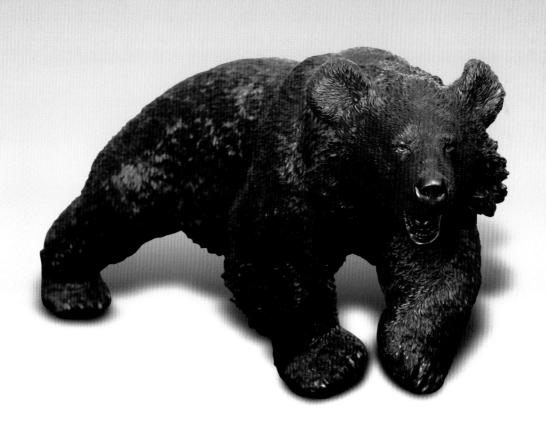

仿佛怀抱着的不是小熊，而是你我的小时候。

这件作品带给我们的不仅仅只是温暖与感动。创作者巧妙的想象、高超的技巧让亲情成为动听的旋律，凝固于作品之中。

创作者抓住的只是瞬间，却也抓住了永恒。

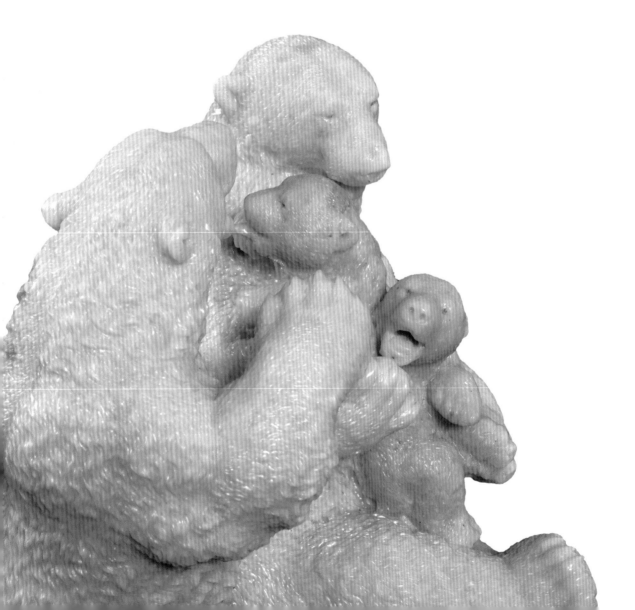

一家亲
焓红石　17×16×15cm

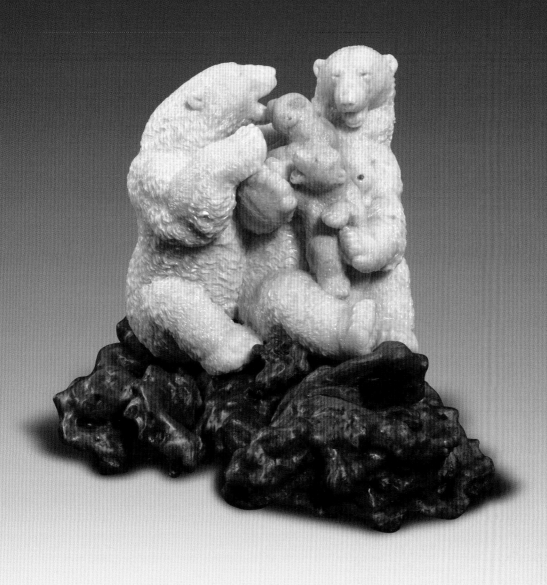

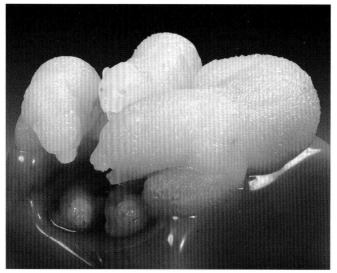

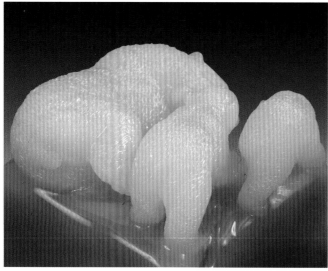

　　白，是这件作品永恒的底色，而底座缤纷的色彩又给作品带来盎然的生机和流动的灵性。

　　在这一群可爱的熊面前，我们的心变得恬淡，那是回归大自然的从容；我们的心又时而澎湃，那是因为感受到了生命的真谛。

守候

荔枝石　5.1×5.1×7.5cm

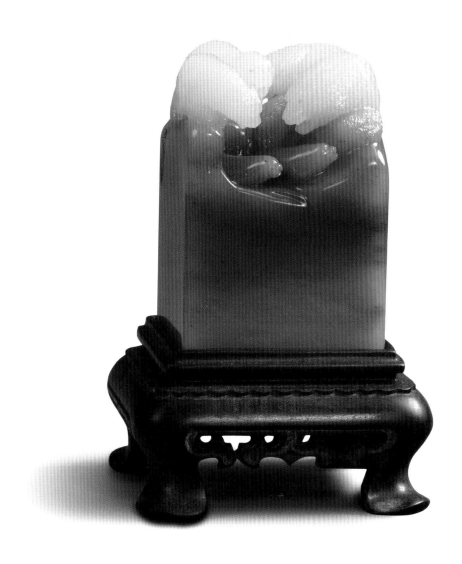

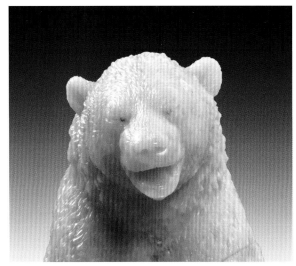

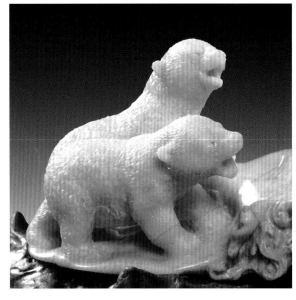

鱼的鲜丽为这件作品增添了靓丽的光环。

大熊和小熊造型各异、栩栩如生、惟妙惟肖，特别是毛发的处理，更是匠心独具。点点滴滴，都让人们充分感受到作者在艺术与生活上的美妙交融。

而作品所展现的艺术形象，又给人无尽的思考，不由自主从另一个层面去体味生命与生存的双向脉动。

觅食

焰红石　17.5×15×12cm

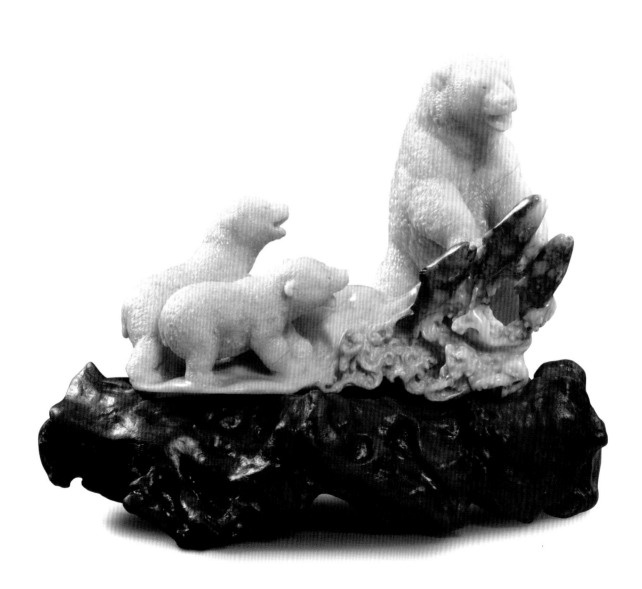

天伦之乐

焓红石　8.5×9×5.5cm

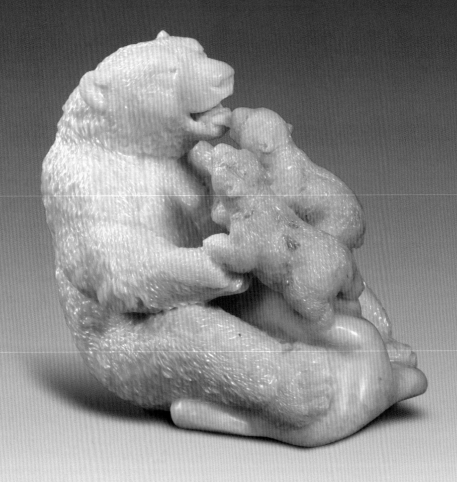

母子情深

焓红石　6.5×8.2×5cm

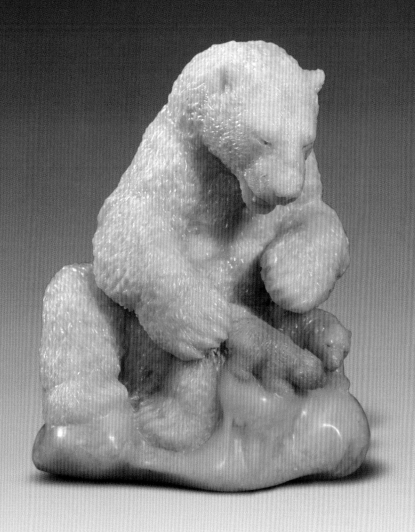

北极乐园

焓红石　46×50×38cm

　　仿佛迎着海风，仿佛望着蔚蓝的大海。拾起影像，让艺术循着生活的脚步而来。

　　爬行在海边的形态各异、表情丰富的每一只熊，都是值得细细把玩的。

　　惊涛骇浪之下，群熊争鱼，给宁静的石雕平添了豪气与动感，又给人留下了隽永的想象。

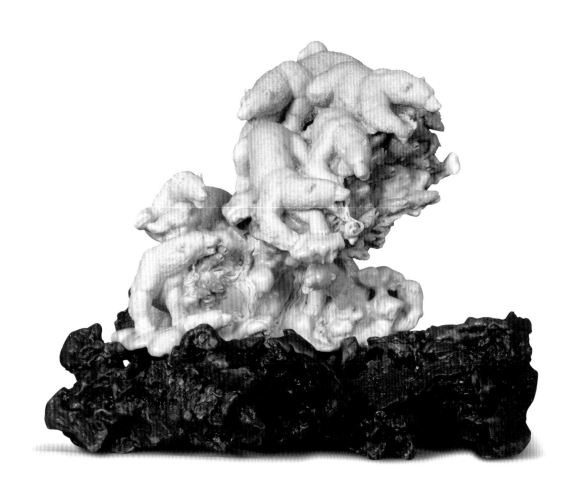

事事如意

焓红石　6.8×6.8×7cm

　　还未仔细把玩，已经被这件作品的灵动所征服。

　　带着三只小熊的大熊仿佛左顾右盼，护犊之心跃然石上。而小熊则是依依不舍，依偎于大熊身边，亲情洋溢在每一根线条之间。

　　看着这件作品，仿佛能看到作者在石头上的用心耕耘与深意。

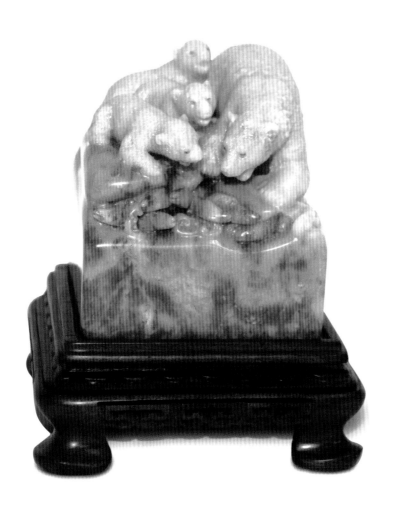

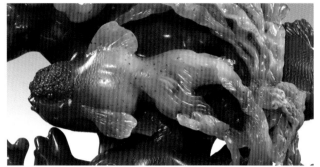

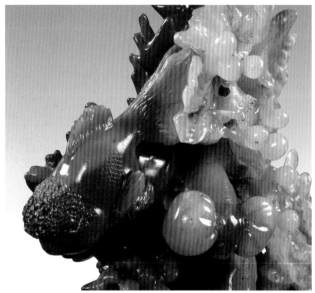

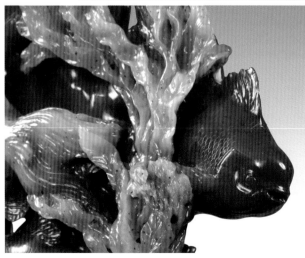

　　鱼的自由自在、水草的随意摆动、珊瑚的摇曳多姿……在一层又一层的涌动中，你看不到水，却能感受到水的存在。

　　石料的色彩给了创作者极大的创作空间，而创作者的创作又赋予了这件石料鲜活的生命。

　　你的心里知道这些鱼都是石头雕刻而成的，不会游动。但是你的眼睛却告诉你，鱼在游动，甚至，水草也在摆动。

锦鱼游乐
高山石　18×31×5cm

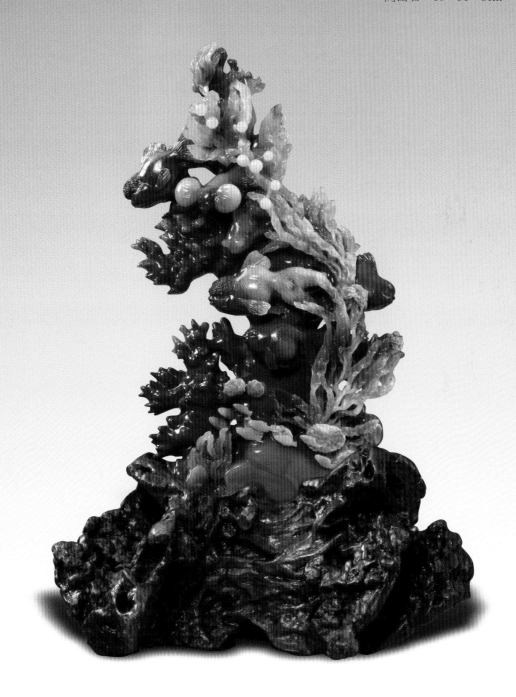

自游自在

芙蓉石　13.8×13.9×3cm

　　欢快的鱼群和婆娑的珊瑚相映成趣。丰富的色彩，
仿佛阳光透过枝叶的缝隙洒落在地面，斑驳陆离。

　　当我们从不同层面去欣赏这个作品的细节，也许你
会感觉到，鱼欢快地游动起来了，珊瑚欢快地摇动起来
了，而我们的心，也欢快地跃动起来了。

　　一如色泽的流动、线条的流畅。

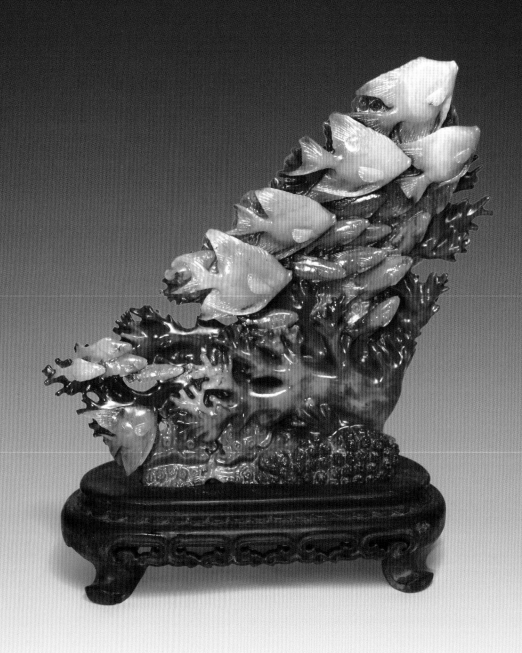

海底世界

芙蓉石　45×20×11cm

　　仿佛是一件书法作品，你可以看见唐、宋、明、清，也可以看见楷、行、草、隶。

　　但它们却是鱼儿，只是作者雕工刻画的欢快的自由自在的鱼儿。

　　千姿百态的鱼儿遍布在珊瑚丛中，而珊瑚丛中的细节更是丰富多彩。鱼儿与珊瑚丛的亲密无间，生命的律动在这里碰撞，然后凝眸相视。

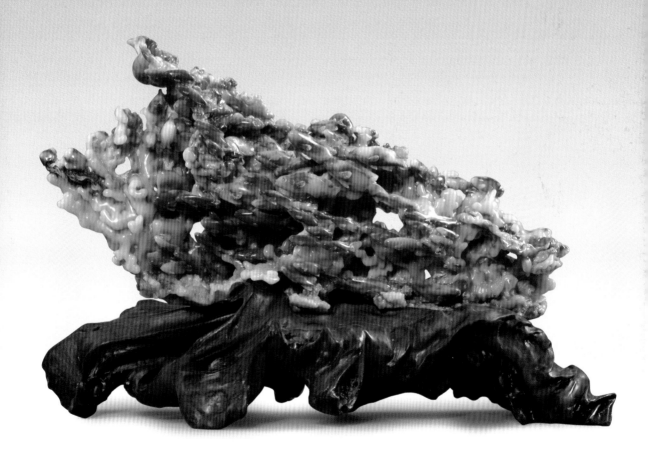

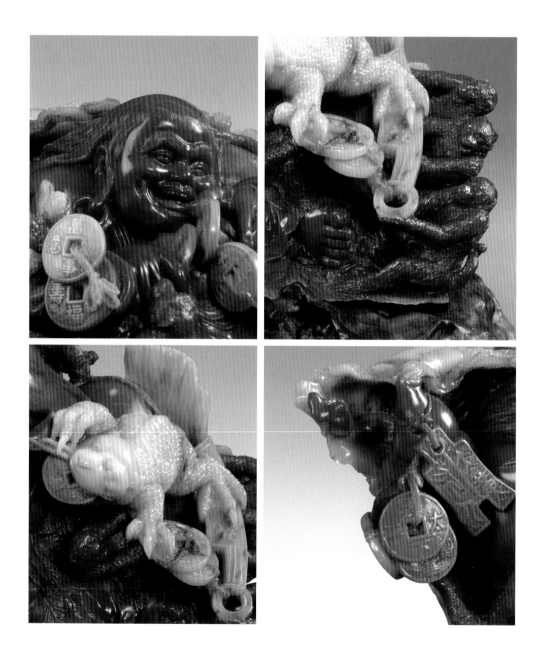